华夏万卷
让人人写好字

心灵
小语

周培纳 书

华夏万卷 编

楷书

KAI SHU

上海交通大学出版社
SHANGHAI JIAO TONG UNIVERSITY PRESS

图书在版编目（CIP）数据

心灵小语. 楷书 / 图书动画书；华夏万卷编. —上海：
上海交通大学出版社, 2019
ISBN 978-7-313-22061-5

Ⅰ.①心… Ⅱ.①图… ②华… Ⅲ.①钢笔字-楷书
-字帖 Ⅳ.①J292.12

中国版本图书馆 CIP 数据核字（2019）第 233387 号

心灵小语（楷书）
XINLING XIAOYU (KAISHU)

图书动画 书    华夏万卷编

出版发行：上海交通大学出版社    地址：上海市番禺路 951 号
邮政编码：200030    电话：021-64071208
印制：成都蜀通印务有限公司    经销：全国新华书店
开本：889mm×1194mm 1/16    印张：9.5
字数：84 千字
版次：2019 年 11 月第 1 版    印次：2020 年 6 月第 2 次印刷
书号：ISBN 978-7-313-22061-5/J
定价：22.00 元

版权所有 侵权必究
联系电话：028-85939832

# 目 录

不必非要等到你通过最后一场考试，等到你拥有完美的身材，或者其他什么你想要的完美的东西之后，才开始你的幸福。不要等到周末，等到退休，等到死，才明白没有任何时间比此刻更应该享受快乐了。幸福是一段旅程，而不是终点。

幸福是一种态度，它就在我们的眼前，而不是在"将来有一天会……"的遥远承诺里。

写给自己的心灵寄语

# 常常走在阳光里

一个人如果心态积极乐观地接受挑战和应付麻烦事，那他就成功了一半。无论在什么情况下，都要保持良好的心态，相信坏事总会过去，相信阳光总会到来。

所有发生在我们身上的事件都是一个经过仔细包装的礼物。只要我们愿意面对它，有时候有点丑陋的包装，带着耐心和勇气一点一点地拆开，我们会惊喜地看到里面珍藏的礼物。

并没有一条通往幸福的
道路,幸福本身就是路。

　　珍惜和某个特别的值得
你与之分享的人在一起的分
分秒秒。最大限度地利用时间,
不要浪费时间去为无所谓的
事情,把自己弄得筋疲力尽。

　　幸福就像是一位游客,你
无法命令她出现,只能欣赏她
出现时的倩影。你也无法强迫
她出现,但当幸福来临时,你一
定会感觉得到。

　　"比"是无止境的,幸福本无
固定的标准,幸福是一种见仁
见智的感受。

也许你会说,这几天的日子一直令你闷闷不乐,因为你和朋友产生了一点小误会。可是,真的就没有开心的时刻吗?你是否收到了一位老友的问候?是否有陌生人感谢你随手帮的一点儿小忙?尽管你想着今天是糟糕的一天,但还是拥有那些美好的瞬间。

有的人生活得很豁达、很幸福,有的人生活得很纠结、很痛苦,很大部分原因在于各自的心态。你无法改变天气,但你可以改变心情。改变了自己的心情,一切都变得豁然开朗。

# 我心安处是幸福

　　当你充分去感受时，幸福时光的确存在。每天它们像银光闪闪的鱼一样在我们身边游动，等待我们去捕捉。当我问起身边的朋友时，他们说幸福是蓝山咖啡刚刚煮好，自己驾车去长途旅行，没有闹铃提醒就能醒来，长久分离后看到你爱的人。最后，即使你不找幸福，幸福也能找到你，这就是幸福的奇妙之处。

　　幸福是一种感觉，幸福是享受生活中自然的那份恬淡。

生活中不管发生什么事情，换一个角度去想，尽量为自己找一个快乐的理由。一个人若想改变自己的命运，最重要的是改变自己的心态，改变环境，这样命运也会随之改变。

积极的快乐不仅是满足或满意，它经常会突然到来，就像四月的雨或一朵花的绽放。

试着把封闭的心扉敞开，看看你投射在别人身上的光芒，会不会一百倍地射回你自己的身上。

让生活充满爱、安宁和富足的关键是用心生活。

学会感恩,为自己已有的
而感恩,感谢生活给你的赠予。
这样你才会有积极的人生观
和永远健康的心态。

怀一颗感恩的心聆听,所
有的喧嚣褪去,唯有爱的声音
在心中回响;怀一颗感恩的心
欣赏,所有的阴霾散尽,唯有美
丽的风景印满双眸。

只要我们常怀一颗感恩
的心,心胸一定是宽广的,心情
一定是愉快的,心态
一定是最好的,爱情
一定是甜蜜的,生活
也一定是幸福的。

解忧小站

学会爱和感恩,它们常
常比恨更为强有力得多。

世界上没有恒久不变的风景。只要我们的心永远朝着太阳，每一个黎明它都会献上美景，世界总是充满新的希望。

有怎样的心灵，就有怎样的世界；有怎样的心灵，就有怎样的人生。心有阴霾，命运将会黯淡无光；心藏阳光，生活将会明媚而幸福。

无须为打翻的牛奶哭泣，因为即使你再悲伤，也无法将洒在地上的牛奶收回。真正豁达的人才能够得而不喜、失而不忧。

解忧小站

带着美好的期待开启新的一天吧！把所有的不美好都抛掉。

表达感激会产生一连串反应，改变我们周围的人，包括我们自己，因为没有人会误解来自感激之心的悦耳音调。

生命是相互依存的。我们活在这个世界上，享受着来自各方面的"恩赐"——父母的养育、老师的教诲、配偶的关爱、朋友的帮助、大自然的恩赐。我们成长的每一步，都有人指点，像一盏指路明灯，照亮我们的人生。

感激伤害你的人，因为他磨炼了你的心志；感激藐视你的人，因为他觉醒了你的自尊。感激一切使你成长的人！

# 生活需要仪式感

　　仪式感就是使某一天与其他日子不同，使某一时刻与其他时刻不同。真正具有仪式感的生活是对自己，对生活的一种用心，它让你积极乐观地在这个功利的世界里寻找别样的生活之美；是即便一个人的时候，也要对自己的生活负责，永远不懈怠，认真做自己。

　　生活中注重细节，就会收获更多，如果只是应付了事，就会得到相反的结果仪式感让生活成为生活，而不是生存。

# 感谢人生的援手

滴水之恩，当涌泉相报。父母的养育之恩，亲友的知遇之恩，同事的关照之恩，不要等到失去了，才懂得珍惜。感恩，不仅是一种心态，更是一种美德。

我们的生命中有很多像春风一样悄无声息地帮助我们的贵人。落寞时，他们会施以援手；得意时，他们如实地指出你的错误，希望你变得更好。

拥有一颗感恩的心，会使你改变对诸多事情的看法，少一些怨天尤人和一味地索取。

与其说生活需要仪式感，不如说生活需要用心用情用爱来经营。要把每一个平淡的日子过得有趣有味不同凡响，好好爱每一个你在乎的人和在乎你的人。

当日子平淡而无趣时，仪式感能让你心怀期望消除困顿；当日子奢华而浓烈时仪式感能让你心有所定化解沉迷。不管处于何种境地，都要拥有仪式感，活出最真实的自己。

人总是需要一些仪式的，仪式给人以庄重感和宿命感，给人信心。

嫉妒是一种叫人痛苦的感情。嫉妒会使人失去理智,甚至造成不可估量的损失。而对于嫉妒者的中伤,最妙的回击是置之一笑。

在这个世界上,和他人比较永远会有缺憾。拥有一颗平常心,一种自爱的情怀,发展独特的自己,还有什么比这更令人羡慕的呢?

人生在世,一定要有一颗平静和睦的心,要学会清除嫉妒心。俗话说:"己欲立而立人,己欲达而达人。"

解忧小站

没有人会把我们变得越来越好,时间也只不过是陪衬。支撑我们变好的是我们不断进阶的修养,日渐丰富的学识。

　　每周为自己做一顿丰盛的晚餐，帮朋友庆祝一次生日，陪父母出去游玩一天，出门前给爱人一个甜蜜的亲吻，定期给远方的朋友打个问候的电话……生活中的仪式感无处不在，会让你在平凡又琐碎的日子里，重新感受到诗意，找到前进的微光，相信缓慢、平和、细水长流的力量。

　　无论是工作还是生活，都要有仪式感。成功不一定青睐那些看起来很聪明的人，它更青睐那些老实本分、对生活保持着一份敬畏心的人。

嫉妒程度有浅有深。轻微的嫉妒，使人产生一种向超越者学习的动力，促使人去拼搏奋进。借嫉妒心理的强烈超越意识去奋发努力，升华这种嫉妒之情，以此建立强大的自我意识，以增强竞争的信心。

每个人都有自己较弱的一面，也都有别人所不能及的一面，学会升华嫉妒心理，把它化为一种动力，给自己确定一个奋斗目标，随着不断地进步，嫉妒心理也会烟消云散。

别人有所成就，我们不要心存嫉妒，应该平静地看待。

　　仪式感是建立在能力范围之内的小小的情致与心意，让每一个普通的日子都变得有趣和值得纪念。

　　也许每天早上醒来，一切还是一样，上班高峰的路上依旧拥堵，工作的琐事依旧乏味重复。如果为每一个你重视的瞬间加上点儿独特的仪式，用美好的心情去装扮生活，日子就会变得开朗起来。

　　有时，生活的仪式感无须很多物质做基础，很多细碎又普通的小事也能拥有美感。

解忧小站

请谨记：身材要可控，生活要可控，情绪也要可控。

# 在嫉妒中升华自己

如果你总是遭人嫉妒，那么恭喜你收获了这个世界上最真诚的赞美。一个人一旦开始被人嫉妒，说明他离成功已经不远了，至少在某一个领域里，你活成了别人心里的样子。

嫉妒心一旦形成，就很难用理性去看待现实，思绪被负面情绪所笼罩，不能够客观地去分析问题，从而致使机会与自己失之交臂，消除嫉妒，摆平心态才能在挫折中历练自己，在自我中升华自己。

# 爱如彩虹般绚丽

　　有一天，你会碰见一个如彩虹般绚丽的人。当你遇到这个人之后，你会觉得其他一切都是浮云。

　　在刚刚好的时间里遇见，我刚好成熟，你刚好温柔，我们一起做一些幼稚但特开心的事情，为对方在生活里制造快乐。在我眼里的真爱，就是你无论变成什么样，我都爱。

　　忧愁时思念你，就像在严冬里想念太阳；而快乐时思念你，就像在烈日下想念树荫。

怨恨只会让自己继续受伤害，放过别人，也等于放过了自己。

一个不肯原谅别人的人，就是不给自己留余地，因为每一个人都有犯过错而需要别人原谅的时候。

原谅是一种风格，宽容是一种风度，宽恕是一种风范。没有宽恕就没有恒久的爱。

不要怨恨那些伤害过自己的人，给他人一点宽恕，它将带给人一个重新获取新生的勇气。

**解忧小站**

每一个有坏处的人都有他值得人同情和原谅的地方。一个人的过错，常常并不是他一个人造成的。

当你被一个人好好爱过，
就不会问"你爱我吗"这种问题。
而是当爱你的人走向你，你心
里想"这个人是真的爱我啊"。

你可以陪他走遍山川湖
海，再回归两个人的小浪漫。那
个人不一定是你的全部，但却
能填补完整你的世界。愿你的
厨房有烟火，客厅有笑容，卧室
有拥抱，这就是最好的生活。

爱情和婚姻就像去海边
捡贝壳，不是要捡最大、最漂亮
的那一颗，而是要选自己最喜
欢、最合眼缘的那一颗，并且找
到了就不要再想着去海边了。

　　宽恕不但是原谅他人的错，更是让自己从那些伤害自己的情绪中解放出来，不苛求、不责怨，给别人也给自己一个机会，化干戈为玉帛。

　　不管我们当时如何憎恨所经受的痛苦，我们最终却因它们而奋发向上。

　　也许你想要的东西始终不能得到，期待的事情一次又一次落空……生活里的烦恼层出不穷，不可避免，但你要学会放下，学着释然，而不是把心中的怨恨放大到将整个人生染成灰暗。

爱能带给我喜悦。这种喜悦之情如此强烈，以至于我愿意用我的余生来换取几个小时的欢愉。我寻求爱，是因为爱能化解孤独。置身于那种可怕的孤独中，灵魂在颤抖。其次，爱能引领着人们走向通往天堂的路。

懂你的人，会在你疲惫的时候给你一个肩膀依靠，而不是催你匆匆赶路；懂你的人，总能看穿你眼神背后的脆弱，给你一个温暖的拥抱，融化你的心。所谓岁月静好，不过是有个人懂你悲喜，知你冷暖。

人在怨恨的时候会散发负能量。如果你持续这种情绪，就会发现困难和问题更加层出不穷。而如果你尝试让自己变得快乐，就会吸引更多的好事情，如此良性循环下去。

人们都会犯错，会让你感到失望，尤其是最爱你的人。不要在琐事上同朋友们斤斤计较，从怨恨中解脱出来，才得以享受美丽的人生。

你可以愤怒，然后采取行动，你也可以懊悔，然后改善自我，但是请不要心存怨恨，把恶毒的能量传给他人。

只要心中有爱，没有爬不过去的高山。

爱情不只是鲜花、礼物和甜蜜的吻，爱情也是我们被子里的一根棉线，牢牢地将爱固定在里面，我们的生活才变得坚固温暖。

爱是一条双行道，如果我们太忙而不能给予和接受爱，那我们的生活就失去了真正的意义。

爱没有重量，爱不是负担。对我们身边那些亲近和珍爱的人，要用爱去回应他们。

**解忧小站**

你喜欢的人一定要有让你仰望的力量，这样你每天都会充满阳光，积极向上。

# 把怨恨留在身后

　　与其活在怨恨的痛苦中，为什么不尝试着放下呢？如果你有足够的勇气和过去说再见，那么你一定也会有勇气重新开始。

　　把痛苦和仇恨抛在脑后，你就会多一份快乐。如果有人伤害了你，不要伺机报复，宽容他人才是身为强者的特质。

　　不要抱怨时运不济，其实命运掌握在自己手中。与其抱怨这个世界不公平，不如擦干泪水，重拾信心和勇气。

# 习惯拥有魔力

　　每个人的习惯不同，好的习惯能为你插上成功的翅膀，不经意间助你一臂之力，而一个坏习惯却会让你从悬崖上重重地摔下。

　　对小事漫不经心的人，也不会有大担当，因为习惯常常会迸发出惊人的力量。

　　良好习惯的养成，往往能够在机遇来临的时刻帮你抓住机遇。谁能养成一丝不苟的好习惯，他就不会为自己的前途担心。

学不会放手，只知道紧紧攥着拳头，很可能最后一无所有，因为你手中握着的是虚无。而懂得放手，你可能会拥有得更多。

当你突然失去了一些以为可以长久依靠的东西时，痛苦是难免的。但只要你换一个角度去看问题，就会发现，失去的同时你也会获得许多。

不要凡事都幻想着走直线，要学会转换角度。在适当的时候后退，不是软弱，而是通权达变的智慧。

**解忧小站**

无论什么时候开始，重要的是开始之后就不要停止；无论什么时候结束，重要的是结束之后就不要悔恨。

好习惯是一个人在社交场中所能穿着的最佳服饰。

好的习惯愈多,则生活愈容易,抵抗引诱的力量也愈强。

我们先养成习惯,然后习惯塑造我们。好习惯让我们一生受用不尽,而坏习惯让我们一生追悔莫及。

如果一个人看得远,就懂得及早培养自己的好习惯,因为他们懂得好习惯对人生的指引作用有多大。

惯于坚持,往往能成功。如果你想成功,就得锻炼自己的毅力,养成坚持的习惯。

心胸宽广，懂得退让的人，在任何时代都是受人尊敬的。比起一己得失，他们更在乎大局，这样的人看起来懦弱无能，实则是有胸襟和气度。

每个人都有自己的固执，不要为了一些无关紧要的事和人发生争执，破坏了重要的关系，争一些无关痛痒的输赢。有时候，学会退一步很重要，世上你我皆过客，何必计较那么多呢？

面对逆境，懂得屈伸是一种胸怀，也是一种为人处世的智慧，人生道路才会顺畅通达。

如果养成了好的习惯,你会一辈子享用不尽它的利息;要是养成了坏习惯,你会一辈子都偿还不完它的债务。

有好习惯的人遇上好机遇,能够大展宏图;没有好习惯的人遇上好机遇,也只好看着机遇溜走,无可奈何。

每天尝试做一点你所不愿意做的事情,这是一项最重要的准则,它可以使你养成认真尽责而不以为苦的习惯。

习惯就像一条缆绳,我们每天为它缠上一股新的绳索,很快它就变得牢不可破。

# 退一步也是成功

　　生活当中，我们偶尔也要学会退让。这和下棋是一样的道理。在彼此的博弈中，一味地前进也许并不能获得最后的胜利，我们妥协和退让是为了走得更远。

　　一个人若想成就自己的事业，那么就必须拥有一个冷静的头脑，以退为进是一种大智慧。

　　放下是一种顺其自然的心态，学会知足，这是智者的心态，也是通往成功的阶梯。

世界上到处都是粗心散漫的人,拥有良好习惯的人始终是供不应求的。

播下一个行为,你将收获一种习惯;播下一个习惯,你将收获一种性格;播下一种性格,你将收获一种命运。

当你的习惯与天赋相匹配时,你就容易养成并维持那种习惯。

良好的习惯是一辆舒适的马车,坐上它,你就能跑得更快。而坏习惯则可能让人一事无成。

解忧小站

有些路,总要一个人单独去跋涉,不自卑也不炫耀,不动声色地变好。

一生当中，外物只能成为你一时的障碍，但自身却是永远的障碍。自信与自卑的关系非常微妙，如果你战胜了自己，带着那份自信，你就会无往不利。如果你不自信，就会陷入泥沼中无法自拔。

由内而散发出来的自信，这才是真正的美。

不要太在意他人对你的看法和评价。如果你不甘于只做一个默默无闻的人，也想做一点惊天动地的大事，你必须要有自信。

解忧小站

每一个不曾起舞的日子，都是对生命的辜负。

# 知足才会快乐

　　让人羡慕的人和事太多太多，其实这都是自己的不足和他人的拥有对比的结果。人生的美好和满足是阶段性的，唯有不足才是永久存在的。

　　古人说，知足者常乐。一个人能否生活得幸福快乐，和物质其实并没有太大的关系，关键在于你的内心。

　　苦苦追寻得不到的东西，时常惦记着别人的宝贝，容易感受不到快乐。心若知足，一切烦恼都会烟消云散。

自信不是相信自己强，而是相信自己会变强，只要我们能够拥有自信、坚守承诺、不懈努力，就能做成任何事情。

始终都要保持自信，面带微笑，有的时候事情自然会明朗起来。当你充满自信时，你就可以做出别人啧啧惊叹却做不到的事情。

面对困难，应当有征服它的信心，决不能让你的畏惧比信念还强大，否则就会动摇你的信念。

自信才能展现出真实的自己，而不是一味地掩饰缺点。

　　欲望就是住在每个人心里的魔鬼，要想抵挡魔鬼，就应该懂得知足的智慧，这样人才不会有非分的追求，才不会犯错误。

　　欲望的沟壑是永远填不满的。退一步海阔天空，学会满足，我们才能放下心里的重负，坦然前行，在平淡中享受美好的生活。

　　获得快乐的秘诀并不是为了追求快乐而全力以赴，而是在全力以赴中感到快乐。

　　幸福的最大障碍就是期待更多的幸福。

# 自信本身就很美

人只有爱自己才值得被爱。心里充满自信,弯曲的身体才能挺直,散发出的魅力无人能够抵挡,自信的人最美丽。

自信是一种吸引力,只有当一个人有自信的时候,他才会成为别人注意的焦点。当一个人有自信的时候,别人会放弃他们那游移不定的意见来附和你。

如果一个女孩子自信的话,她会从心底认可自己,这种自信是一种气质上的提升。

贪欲好比一个套结，把人的心越套越紧，结果把理智闭塞了。

满足就是要学会换一种角度去看人生的美丽。怀着一颗平常心，怀有一种知足情，即使凡人小事、日常细节，只要细细品味，也能获得快乐、幸福的感受。

人的一生有两大目标：第一，得到你想要的东西；第二，享有你得到的东西。只有最聪明的人才能实现第二个目标。

谁要是在内心里真正知足常乐，他就能获得快乐。

　　世界上的每一块玉石,正因为天生有不同的瑕疵,才有了与众不同的韵味。一个人只有充分地自我接纳,自我欣赏,才能出色地发挥自己的才能。

　　我们没有理由总欣赏别人的长处,而忽略自己的优点,没有理由一味地比高比优,而丢掉了自我。我们要学会对自己有一个全面的、公正的认识。

　　每个人都有自己特定的优点、缺点,我们实在没有必要因为某些世俗的观念,就将自己改造成他人。

解忧小站

世界上只有两种人:
你和其他人。

知足不代表着不思进取，而是卸下欲望的枷锁感悟快乐幸福的真谛。

谁也不满足于自己的财富，可谁都满足于自己的智慧。

满足是人生的一种心态、一种境界，也是一种处世哲学。容易满足绝不是对现实矛盾的回避，更不是贪图闲逸、不思进取、小富即安的懦夫懒汉哲学。满足是对现实生活的客观承认，是一种接受方式，是爱的源泉和结果。容易满足的人就能少点浮躁和不安。

**解忧小站**

过得不快乐的人才会频频回头，过得好的人哪有这个空闲呢？

20

　　一味地追求完美，反而很容易使自己陷入困境，无法自拔。其实，人生没有完美，即便是美的化身——维纳斯女神，也是有断臂缺陷的。一个不欣赏自己的人，是难以感到快乐的。

　　我们生命中会多次遇到挫折、坎坷，在困境中无法脱身的状况，我们感到自己毫无价值。但无论发生什么和将会发生什么，你都永远不会失去自己的价值。无论是肮脏还是干净，无论是被揉成一团还是干净体面，对爱你的人来说，你都极其珍贵。

# 梦想不需要等待

　　人总是有很多梦想，可是梦想不去实现，终究只是梦想而已。开始容易，结束也容易，不容易的是我们要如何面对，如何坚持。

　　去追逐自己的梦想，不要放弃。努力争取摘到月亮，即使坠落，也要落在群星之间。

　　有一天，当你回首过往时，终会发现只有那些为梦想奋斗的年月才是最美好的生活。如同战场，你想得到什么，就得拼尽全力去争取。

# 学会欣赏自己

　　我们要像欣赏别人一样学会欣赏自己，让自己成为生活的中心。只有那些不刻意追求他人认可，保持自己内心选择的人，才能拥有无限的能量，成为生活里的强者。

　　在这个世界上，你是一种独特的存在。你只能以自己的方式歌唱，以自己的方式绘画，是你的经验、你的环境、你的遗传造就的你。无论好坏，你只能耕耘自己的园地，也只能在生命的乐章中奏出自己的音符。

人们做不到一些事情，他们就会告诉你，你也做不到。如果你有梦想，就要去守护它，告诉他们你能实现它。如果你有恒心并愿意为梦想竭尽所能，就努力追逐吧！

生活就像是旅行，梦想就是旅行路线，少了路线的指导，就只能停步不前了。

人生也许是痛苦的，但不悲观，因为有梦想就有希望。

不要屈从，不要流泪，不要试着合乎情理，不要为了媚俗而去改变你的灵魂；相反，果断地追随让你强烈痴迷的事物。

梦想扎根之地,地狱也是天堂。希望停留之地,痛苦也成欢乐。

世界属于有梦想的人,但是不要被梦主宰。梦想是要实现的,不是用来做梦的。

当你朝着梦想奔跑时,就会发现生活原本如此美妙。

梦想无论怎样模糊,它总潜伏在我们心底,直到这些梦想成为事实。

人生如黑夜行船,梦想便是那最远最亮的航标灯。有了它,你才能乘风破浪地前进。

**解忧小站**

人有两条路要走:一条是自己想走的,一条是不得不走的。把不得不走的那条路走得漂亮,才能去走自己想走的路。